中国当代
山水画经典

Zhongguo Dangdai
Shanshuihua Jingdian

王立彩 卷

天津出版传媒集团

天津人民美术出版社

图书在版编目（CIP）数据

中国当代山水画经典．王立彩卷 / 王立彩绘．-- 天
津：天津人民美术出版社，2014.7
ISBN 978-7-5305-6175-1

I．①中… Ⅱ．①王… Ⅲ．①山水画－作品集－中国
－现代 Ⅳ．① J222.7

中国版本图书馆CIP数据核字（2014）第 156540 号

中国当代山水画经典　王立彩卷

出　版　人：李毅峰
责 任 编 辑：薛　强　陈　彤
技 术 编 辑：李宝生
策　　　划：李生有
版 面 设 计：宋　芳　崔雪晨
制　　　作：北京艺博林轩书画院
出 版 发 行：天津人民美术出版社
社　　　址：天津市和平区马场道 150 号
邮　　　编：300050
电　　　话：(022) 58352900
网　　　址：http://www.tjrm.cn
经　　　销：全国新华书店
印　　　刷：北京市京宇印刷厂
印　　　张：3
印　　　数：1-2000
开　　　本：889 毫米 × 1194 毫米　1/16
版　　　次：2014 年 7 月第 1 版　第 1 次印刷
定　　　价：36.00 元

浑厚朴茂 正大气象

——读王立彩的山水画

文／李优良

写这篇文章我确实费了一些心思，其实主要是我非画界人士，尚不具备为他人写评论的资格。作为同乡的我只能说一点自己的感受，品味一下她山水画中的艺趣，我想尚不为过吧！盛世典藏，于是乎艺术成为商品专属，为了让自己的作品能具有商品的属性，社会上的很多画家都想尽办法在市场上扬名，名人书画与书画名人的作品泥沙俱下，我们的视觉迷乱了。我开始怀疑我是不是真的越来越看不懂我们当代的传统艺术了。一些艺术家开始了所谓的创新理论，开始了他们借助艺术的名义发泄自己内心和自认为怀才不遇的悲愤。一些身在高位却不在艺术范围内的人开始了卖名行为。我想说的是你们自己拍一拍良心，您的作品对得起艺术家的名分吗？见贤思齐，你们还能知道与前贤的差距么！看过王立彩的山水画，让我欣慰的是还有很多真心的艺术追求者，她把艺术当成是人生一种追求和信仰，怀着一种敬畏和修行的心态去研究和探索。

山水画是中国传统的一种艺术形式，它不仅是单纯的画画，更重要的是中国文化的基因和表现。中国有着悠久的历史和文化积淀，我们的先贤为我们留下了很多经典之作，这些文化遗产就是我们传承的最好范本。我们看到范宽、荆浩的山水巨制，雄浑苍茫、气势磅礴的气象；我们看过马致远、黄公望的山水情致，淡逸清远、俊秀雅恬，无不表现出画家胸中山水与文化的溶合。这些经典的作品，所表现出的美让我们感受一种心灵上的触动和对自然的崇敬。王立彩的山水画吸收这些传统的精髓，能认认真真地画画，在当今这种浮躁的唯利是图的时代难能可贵！

中国画讲究气，那么气是什么？气就是通过画面的象，所表现出来的一种感觉和韵味。王立彩的画多取材北方的山水，可能是河南人的缘故吧。她的画能看出荆浩和董臣源的意味，有一种雄浑，有一种苍郁，更有一种宽博和悲壮。其构图以大间小，主体突出，犹如溪山行旅图的那种气势，或许是对太行太过熟悉，或许是对秦岭太过依赖，行笔构图总有呈现，透过表面的图形给我们一种艺术的品读。在她的眼里这些壮美河山，是那样的雄浑，又是那样的伟大。山峦叠嶂的沟壑，犹如年迈的母亲脸上的皱纹那样写满了岁月的沧桑，这是用自己的真情倾注于笔端的表现。山水画没有华丽的色彩，她用水墨和留白，娴熟地表现出了画面的神采。墨分五色，这样既朴实又丰富的内涵不正是母亲大地胸怀的写照吗？艺术总是在矛盾中创造一种和谐，

就像我们很难想象一个女画家能有这样的胸怀和手笔。但是，当我们仔细品读走进这些作品之中，您会感受到一种内心的触动，这是艺术作品中画家与观者心灵的共鸣，那种女性特有的情怀，女人特有的细腻都涌跃在纸面画中，在雄浑中不乏精致，在悲壮中不乏柔情。

王立彩浸淫经典，对中国传统山水画基本要素可以说掌握娴熟自如，对墨的驾驭可以说有她独创的一面。皴擦点染，她都能在宣纸上表现得随心如意。在墨与宣纸的干湿浓淡之间表现出雾霭烟峦，这里既有八大山人的水墨神采，亦有近代张仃先生的焦墨精神，这些都被她占为己有。学习最有效的办法就是把优秀的东西变成自己的，这也难怪，毕业于河南大学美术专业的她，科班出身。长期从事教育工作，端正了她的艺术道路和创作的思路。她的画一如她的为人，自然朴素没有那种江湖习气，一笔一画均有来处，一山一水清楚交代。仅这一点就比有些画家高明许多。艺术创作需要个性和创新，关键是你的个性包容了多少共性，没有共性的创新只能是你自己自娱自乐罢了。

中国山水画在南北朝已经有一个高度了，到了宋元已臻极致。用今天的作品对照那时的作品，相信所有画家都能看出高下，这里面除了画画以外，画家的画外功夫，正是我们当代画家所缺失的，这就是艺术家对中国文化思想的理解和思考。中国传统文化中唐诗宋词的那种意境，陶渊明追寻世外桃源的情怀，王羲之放浪形骸的人生态度，都是中国书画所追求的境界。所以一个艺术家低层次表现技法，高层次表现的就是思想。一件没有思想的艺术作品，就像失去灵魂的人。王立彩显然在这方面下了很大功夫，所以在她的作品中表现出的那种诗意、禅意、画意都给我们以美的思考。她是长期从事美术教学与研究工作的，能从文化的角度感悟艺术，理解艺术，更能从人性的角度展现艺术。工作之余的她至今仍在中央美院等艺术院校研修学习，仅这种奋进精神，足以令人敬佩！

我不敢说王立彩的画有多好，但我可以肯定地告诉你，假以时日，她的作品一定会在艺坛占有一席之地，好作品大家一定会认可。我相信，我们期待！

<div align="right">甲午夏月于人民日报社</div>

（作者系《人民日报——人民文摘》杂志社副社长、《人民艺术》杂志社主编，中国书法家协会会员）

　　王立彩，河南信阳人，毕业于河南大学美术系，结业于中央美术学院研修班、中央美院贾又福工作室高研班。中央国家机关美术家协会会员、中国徐悲鸿画院国画院副秘书长、北京上方行书画院副院长、河南书画艺术研究院副院长。作品多次参加全国美展并获奖，同时在《中国书画》《中国美术市场报》等专业刊物上多次发表，并被多家博物馆、美术馆等艺术机构收藏。出版有《王立彩山水画集》《王立彩画集》《中国当代山水画经典·王立彩卷》。2012 年，受韩国政府邀请参加"韩中国际书画交流展"作品获金奖；作品《溪山无尽》参加"中国长城将军书画院成立 15 周年全国书画展"获金奖。《家与溪水长》在国家画院美术馆展出并编入《山情水韵》写生画集。《云岭铁骨》入选"缅怀皖南英烈"全国书画展，在中国革命军事博物馆展出收藏。《无尽江山入画图》入选参加"当代中国山水画名家邀请展"在北京展出。《和风》入选参加"美丽信阳·中国名画家走进信阳艺术创作展"在郑州展出。《江山如画》入选参加"美丽中国·革命圣地大别山中国画邀请展"，在北京京西宾馆展出并收藏。

王迎新山水画集

习翁
〔福〕

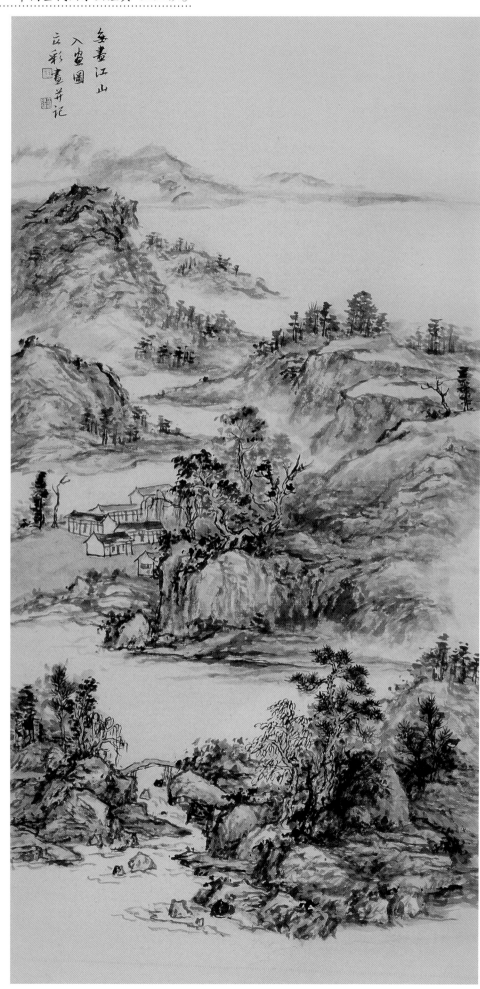

无尽江山入画图 138cm×68cm

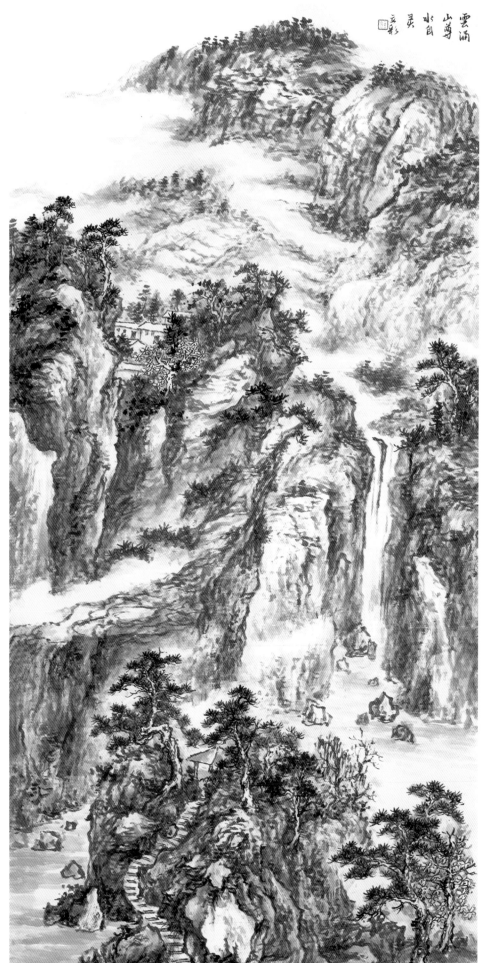

云涌山尊水自灵　　138cm×68cm

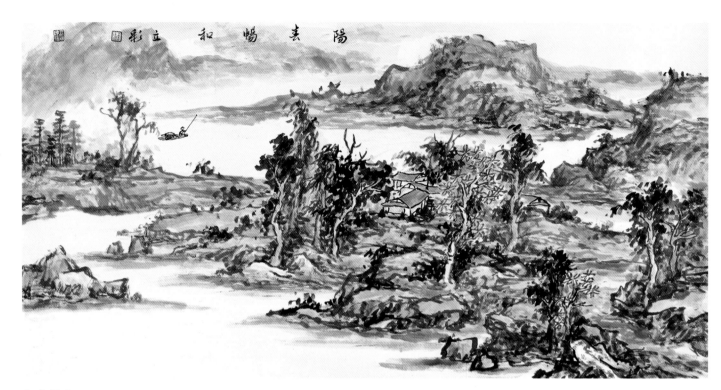

阳春畅和　68cm×138cm

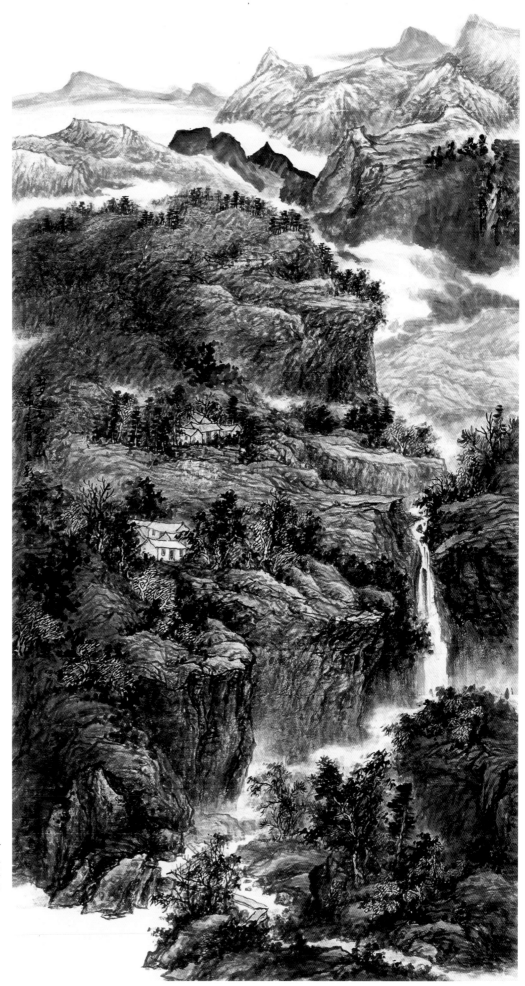

梦里家山　180cm×96cm

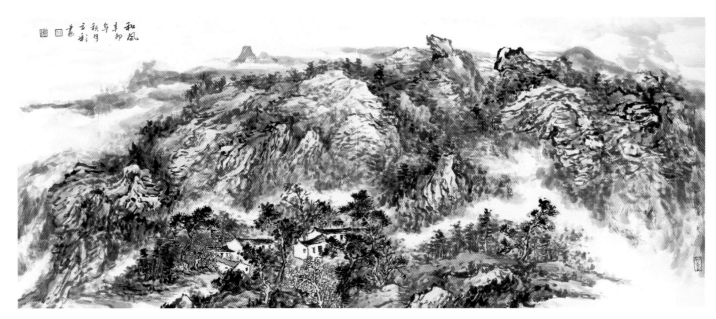

和风　58cm×138cm

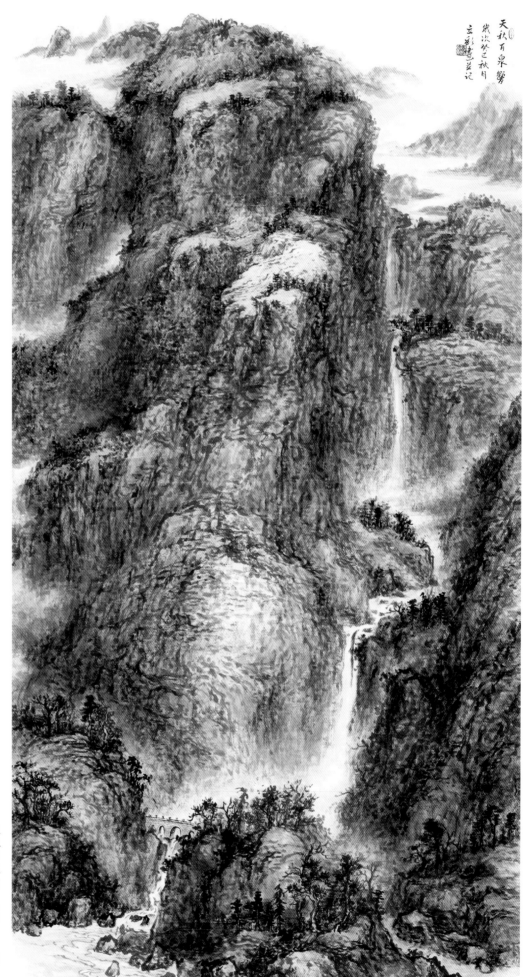

天秋百泉响　180cm×98cm

山色时人亲 岁次癸巳秋月 立彩画之 姜记

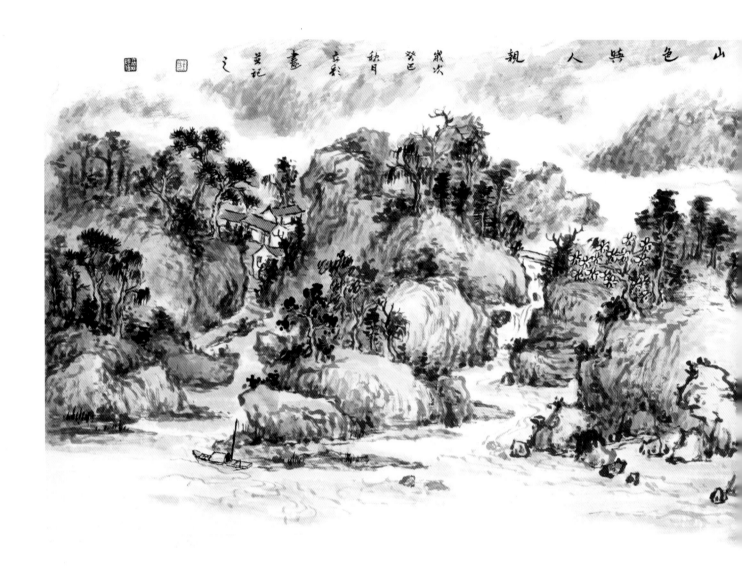

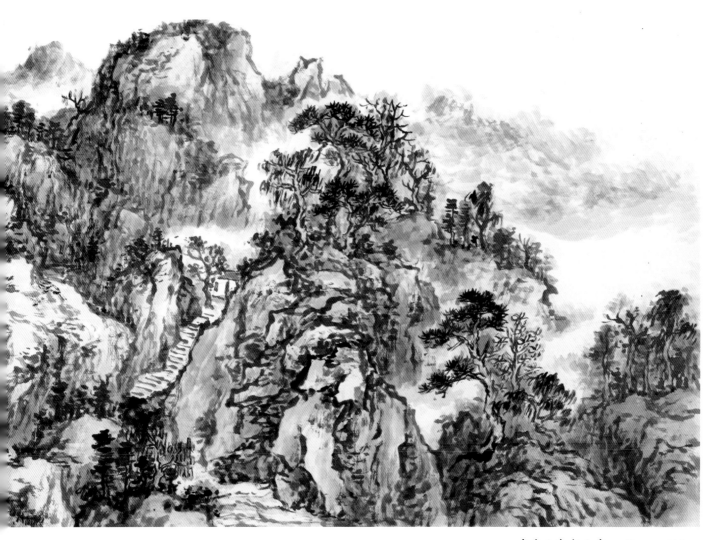

水光山色与人亲　　80cm×240cm

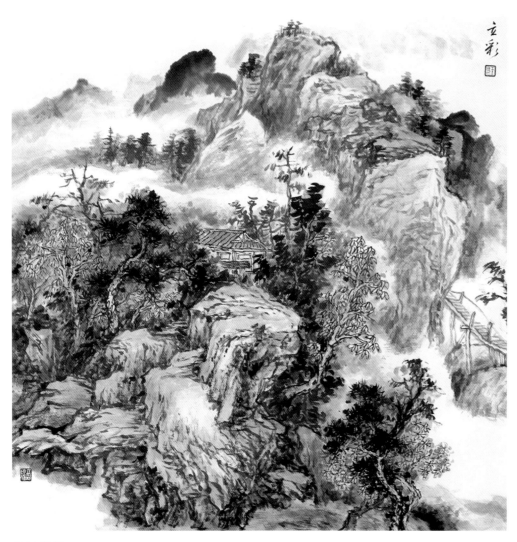

轻烟笼翠　68cm×68cm

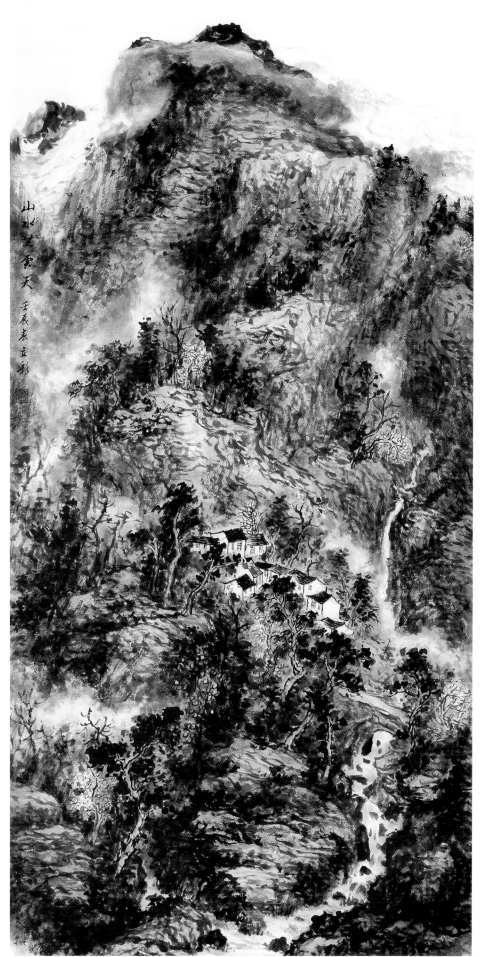

山水共云天　138cm×68cm

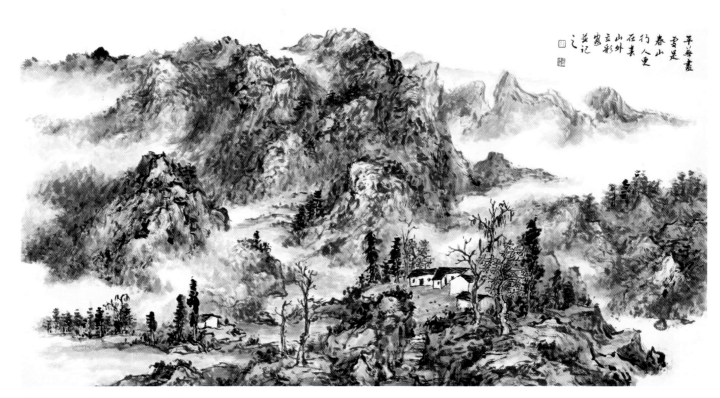

平芜尽处是春山　　90cm×180cm

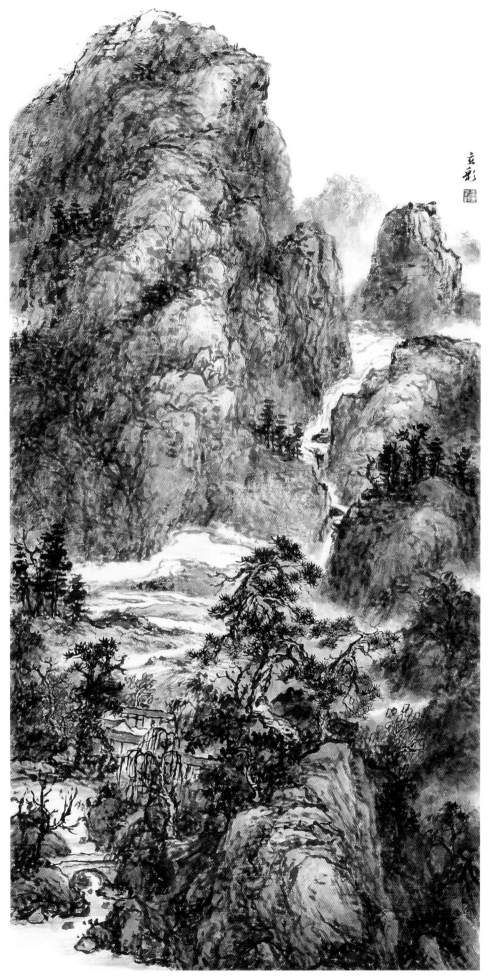

溪山秋爽　138cm×68cm

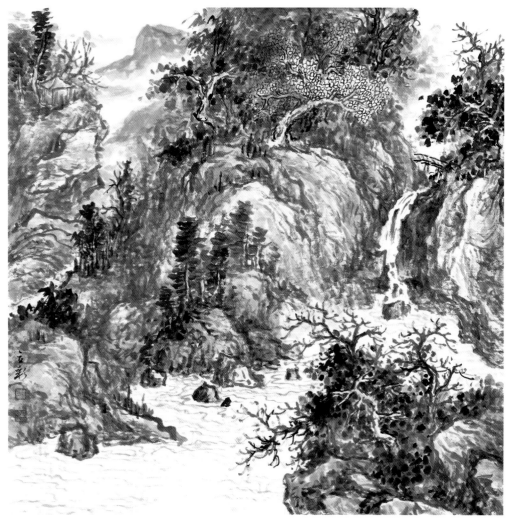

春韵图　68cm×68cm

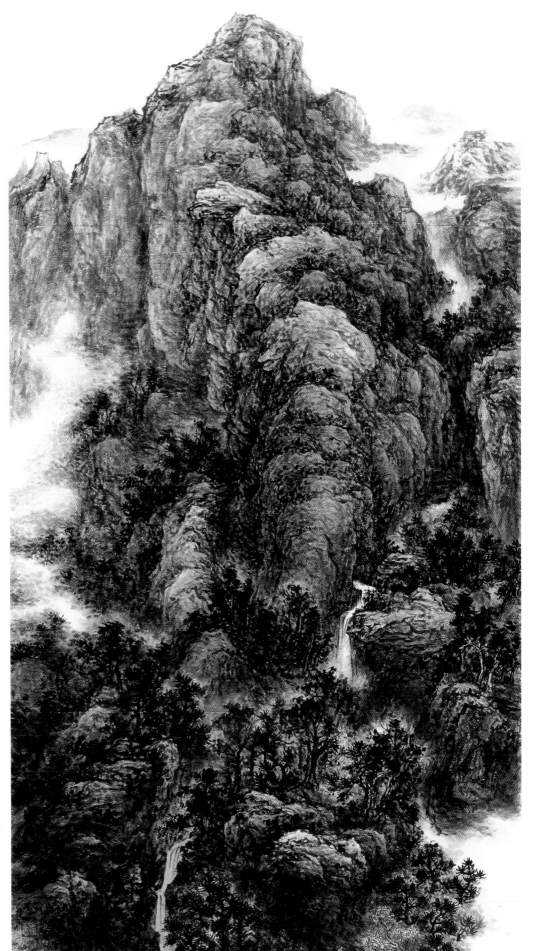

万象含佳气　180cm×96cm

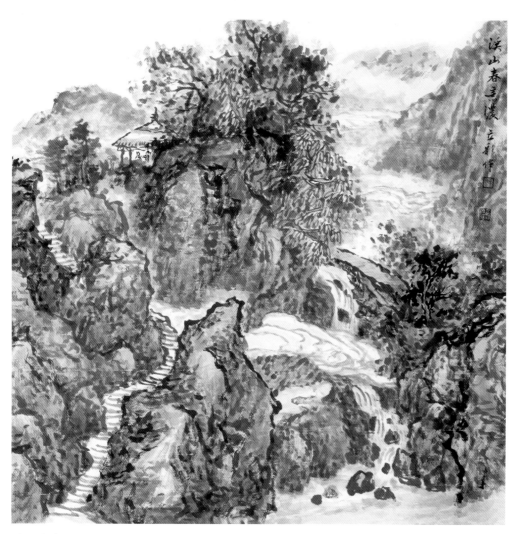

溪山春意浓　　68cm×68cm

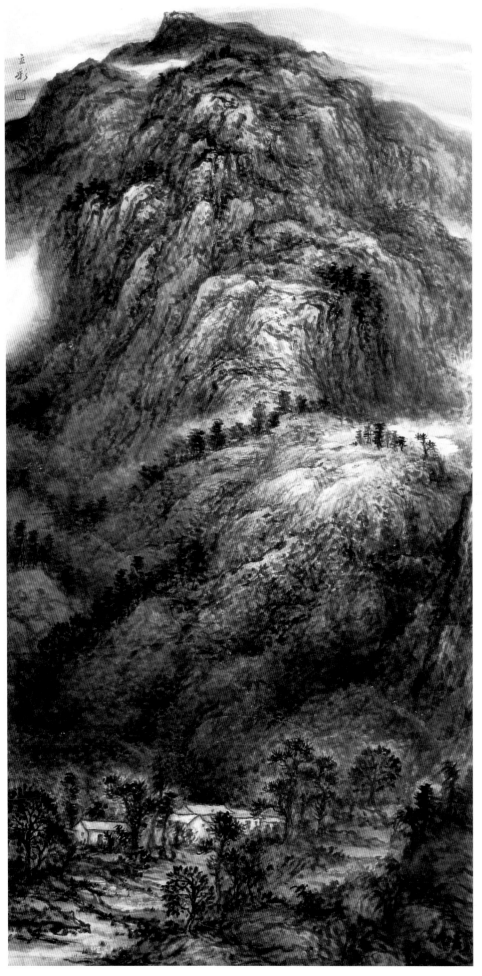

云蒙山高　138cm×68cm

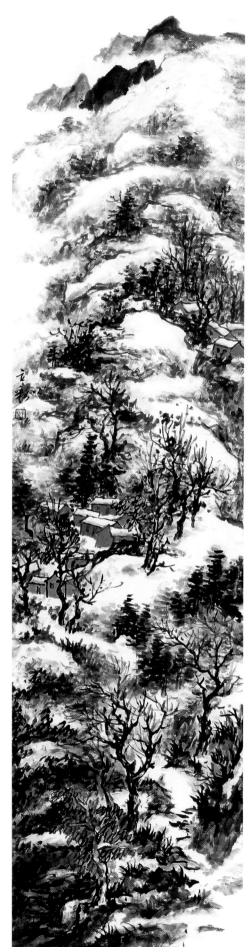

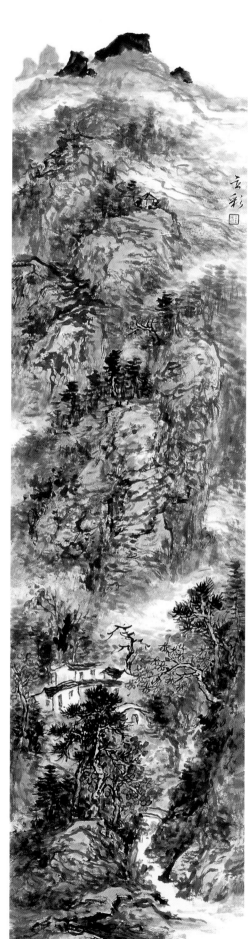

豫南风·冬　138cm×34cm

豫南风·秋　138cm×34cm

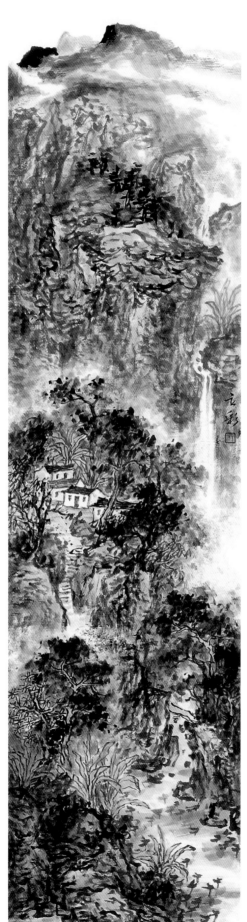

豫南风·夏　138cm×34cm

豫南风·春　138cm×34cm

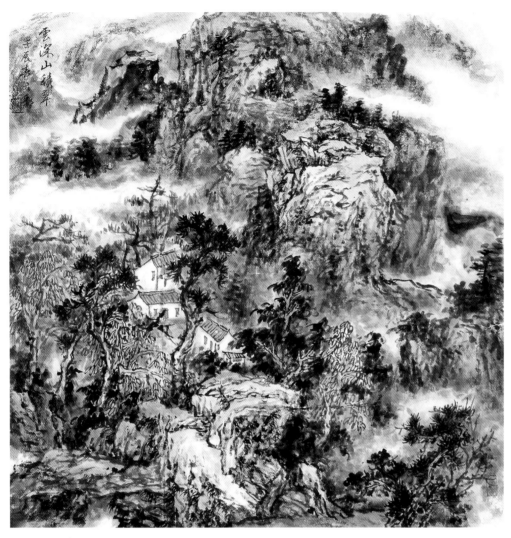

云深山积翠　68cm×68cm

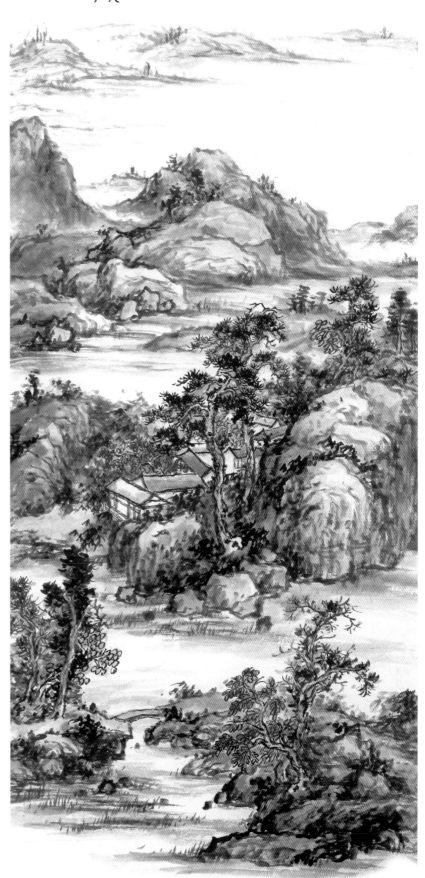

萬里霜天
壬辰秋月
立新畫

万里霜天　138cm×68cm

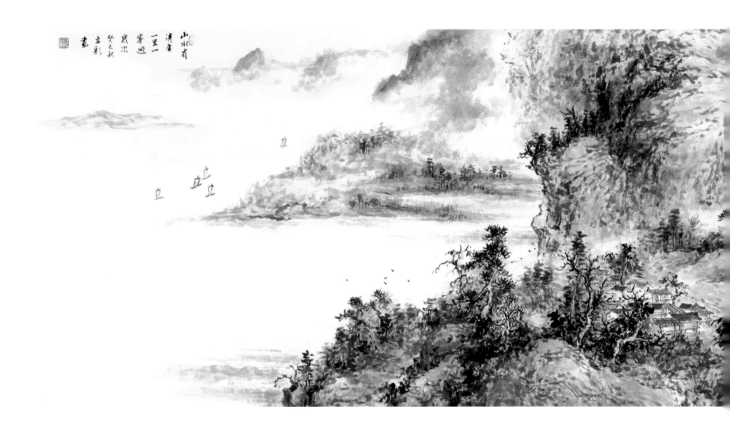

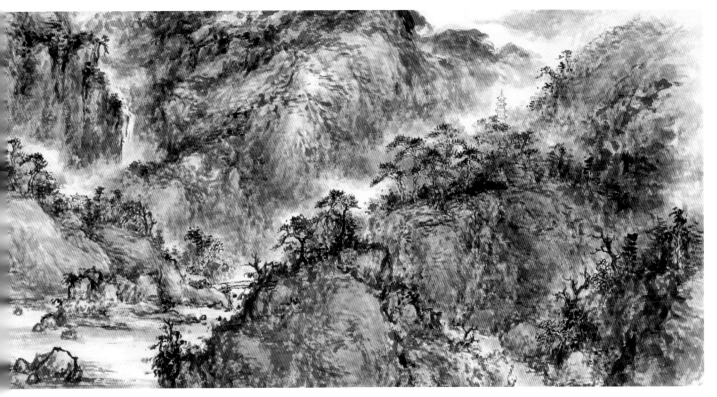

山水有清音　110cm×420cm

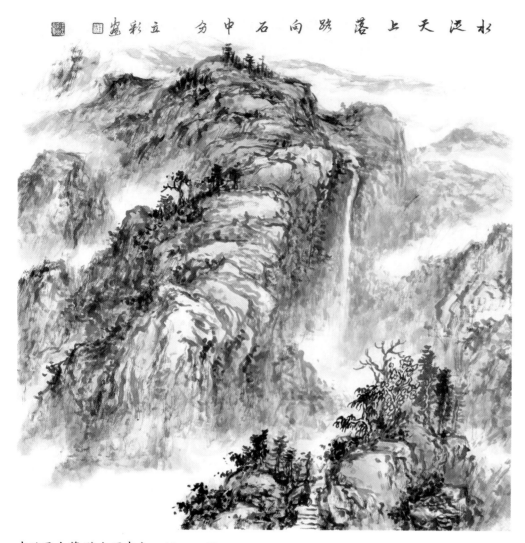

水从天上落 路向石中分　68cm×68cm

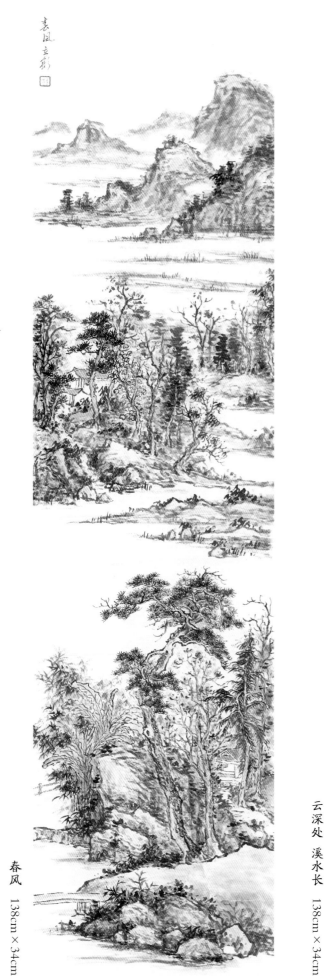

春风　138cm×34cm

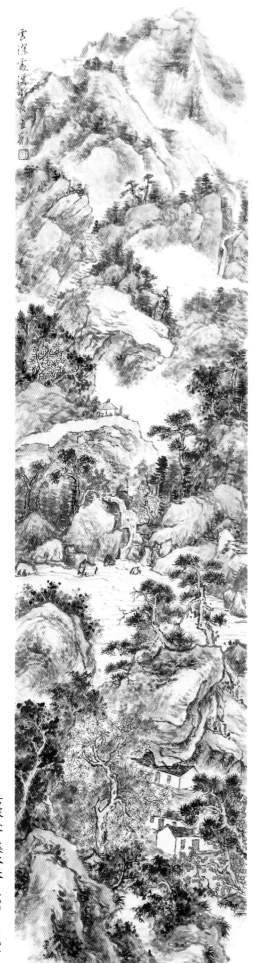

云深处　溪水长　138cm×34cm

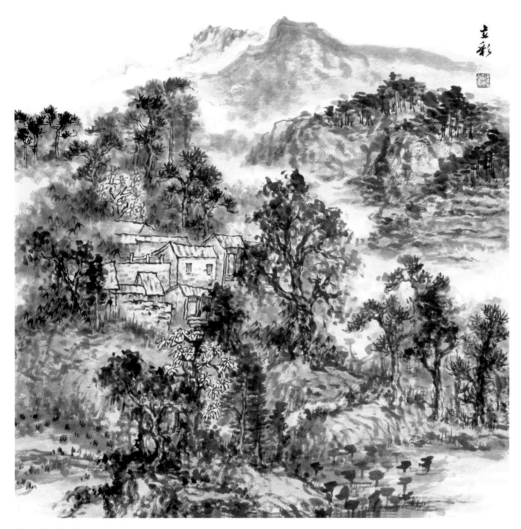

春韵郝家冲　　68cm×68cm

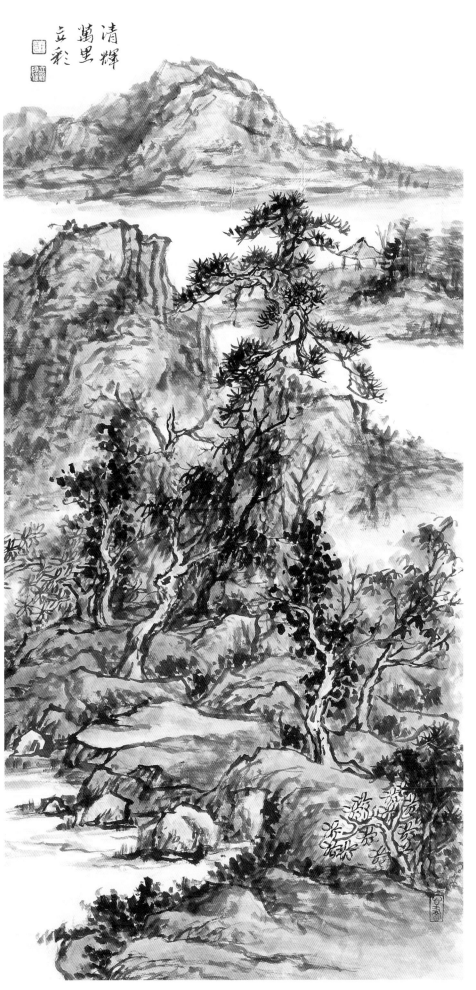

清輝萬里立彩

清辉万里　138cm×68cm

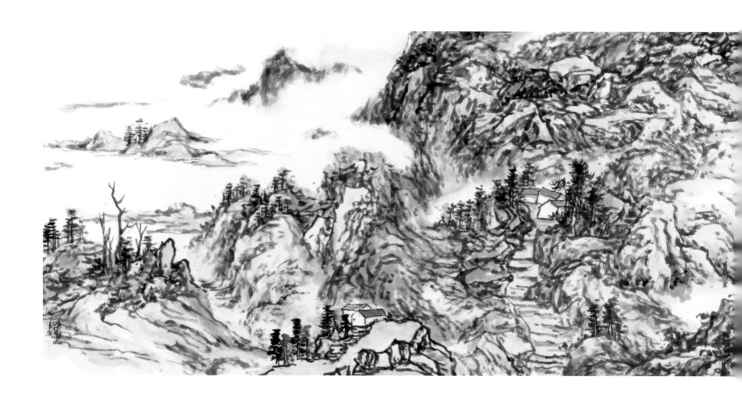

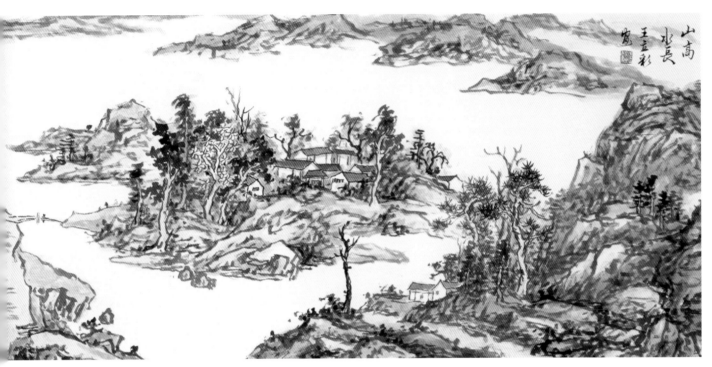

山高水长　98cm×420cm

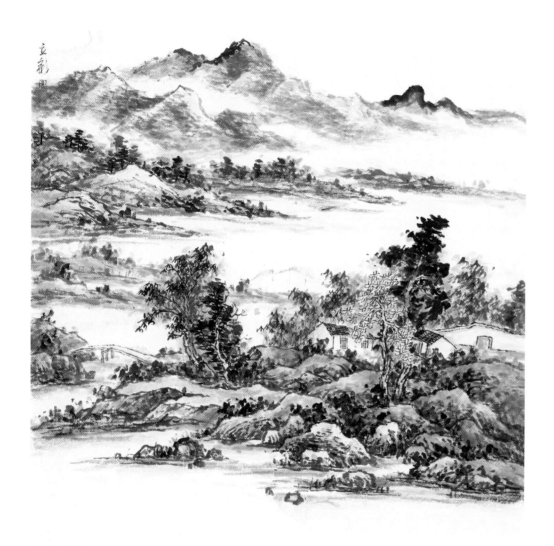

绿水芳洲　68cm×68cm

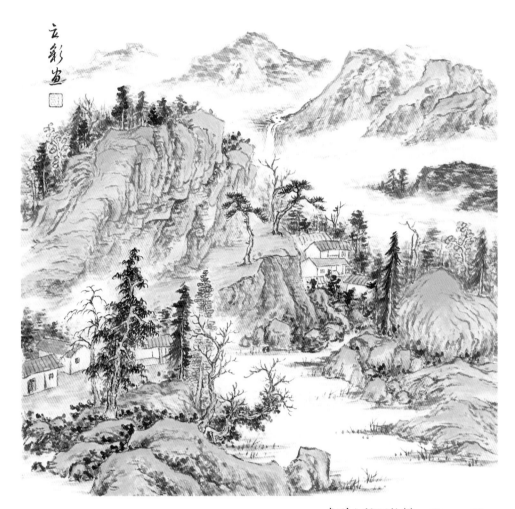

春到人间万物鲜　　68cm×68cm

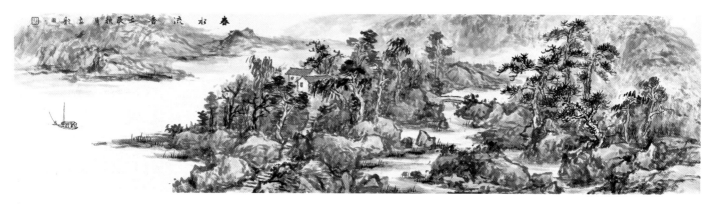

春水流香 34cm×138cm

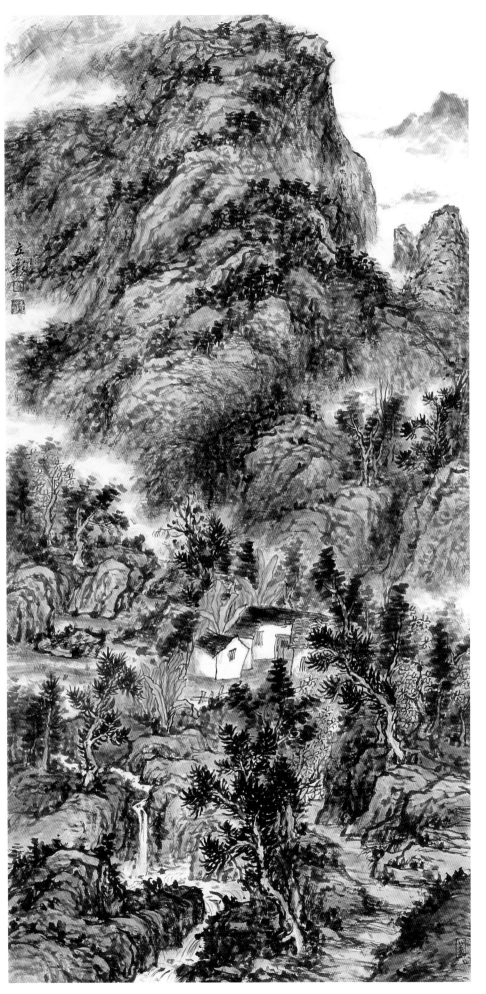

家在豫南山水间　138cm×68cm

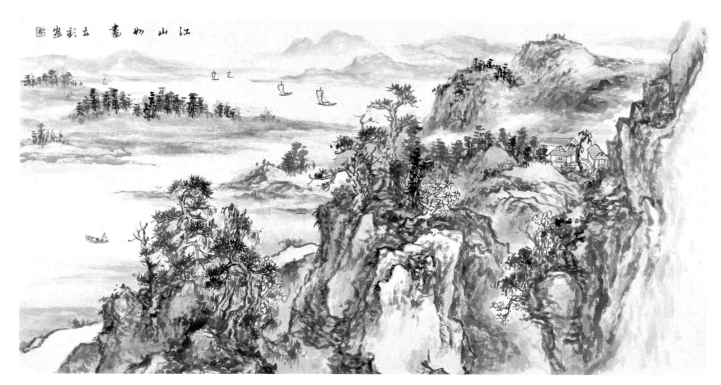

江山如画　68cm×138cm

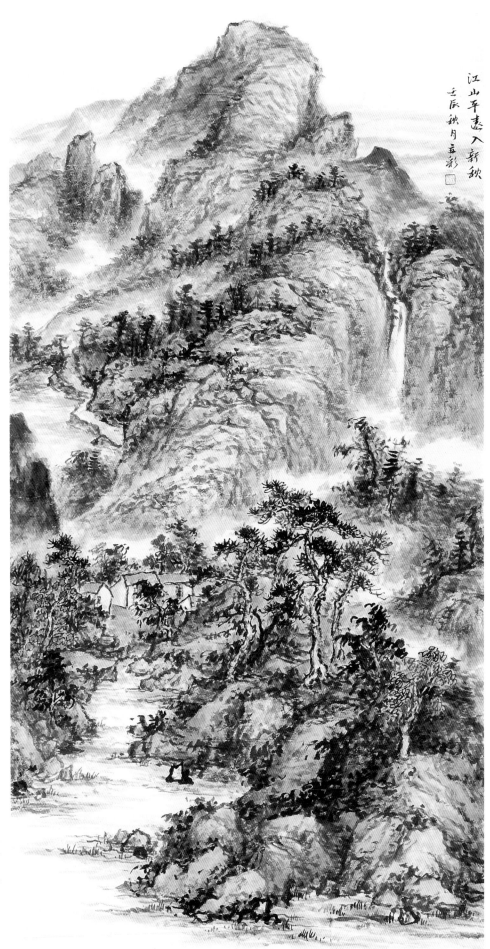

江山平远入新秋

壬辰秋月立彩

江山平远入新秋　138cm×68cm

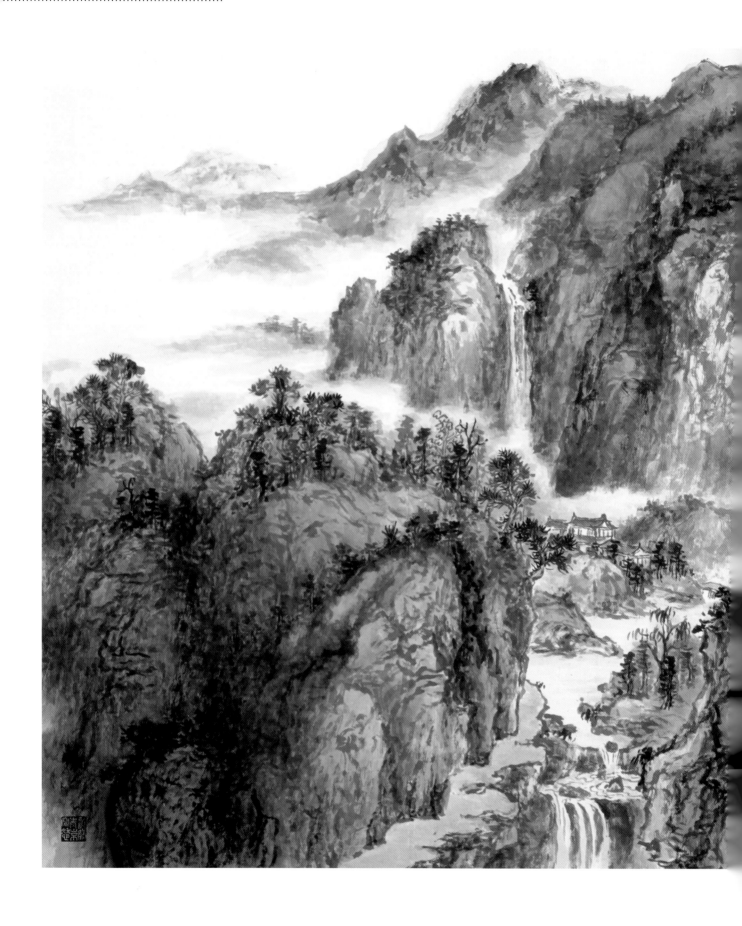

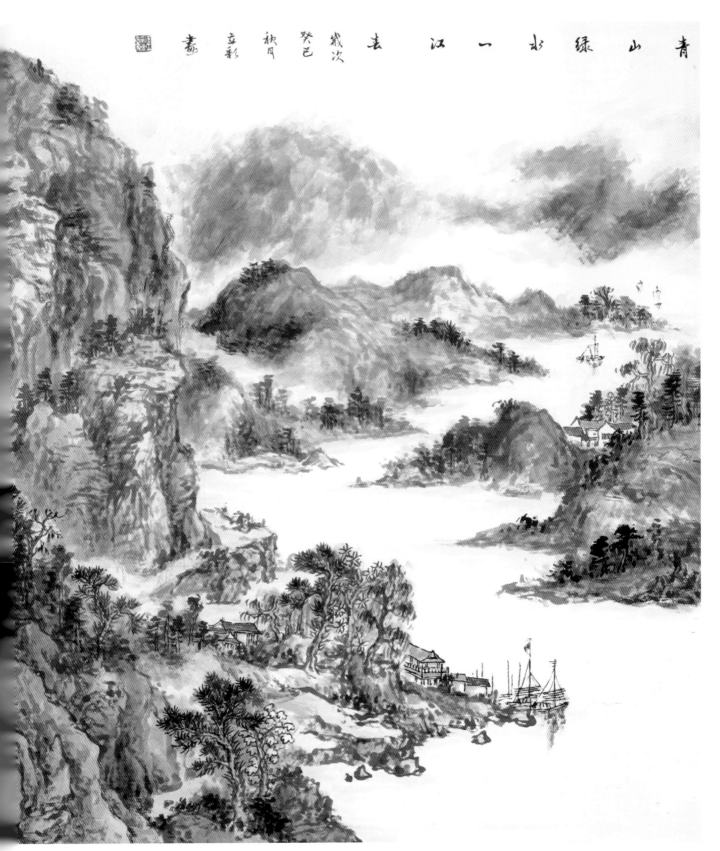

青山绿水一江春 癸巳次岁立秋月写彩

青山绿水一江春　96cm×180cm

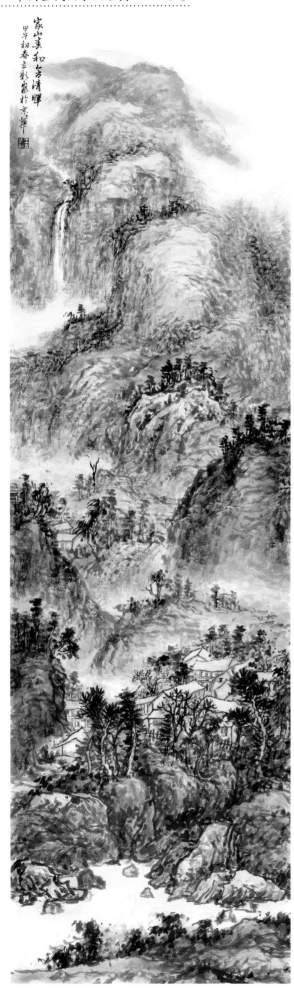

家山春和含清晖　180cm×50cm

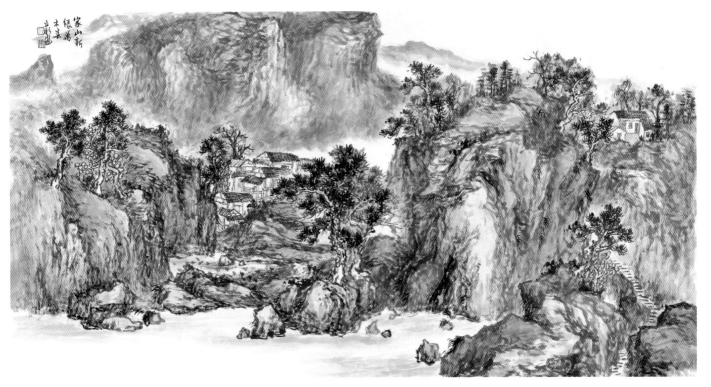

家山新绿万木春　　90cm×180cm

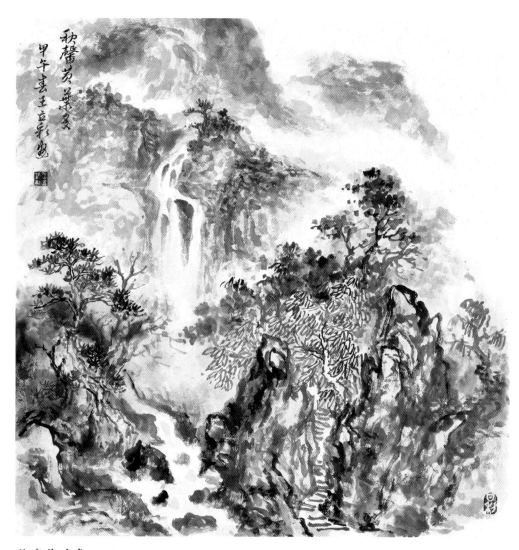

秋声黄叶多　68cm×68cm

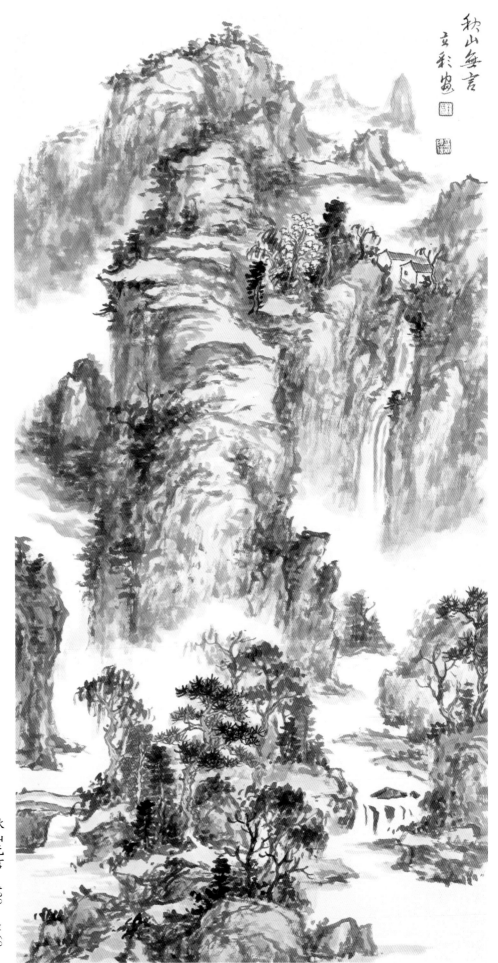

秋山无言　138cm×68cm

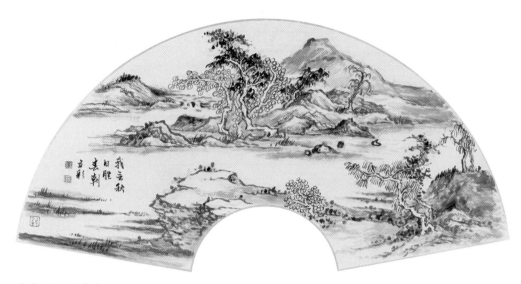

我言秋日胜春朝　30cm×60cm

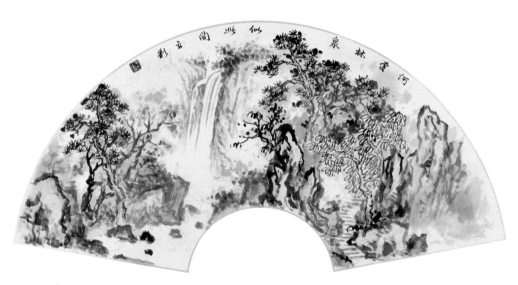

何处林泉似此间　30cm×60cm

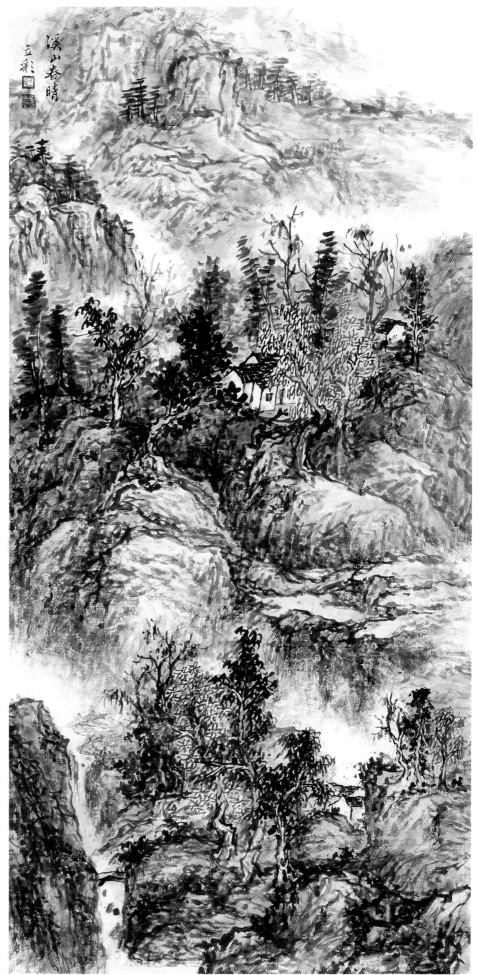

溪山春晴　　138cm×68cm

常用印章

王立彩画章

王氏

立彩印信

有竹人家

王立彩玺

山水有情

王立彩

足下千里

立彩之玺